寫字的力量

美字不只靜心，
九段名師教你寫出更好的自己

侯信永——著

目錄

寫字，讓你寫出更好的自己

第一支毛筆，是父親送的，也是一份傳承的禮物。

小學三年級參加校際書法比賽，獲得第一名殊榮，為當時小小的心靈建立了信心，鼓舞了勇氣。時至今日，不僅「字」得其樂，更成了「字」戀狂（字得其樂、字戀狂是我成立的臉書寫字社團。）。

從八級到九段，花了十二年

二〇〇一年，在父親（藝峰書法學苑創辦人侯明輝老師）的推薦下參加「中華民國書學會」舉辦的「寫字進階級段評鑑」，一路從八級晉升至九段，歷經十二個年頭，跨越二十七個級段門檻，甚至拿到全國最高段位第二名的殊榮，而全國第一名，就是我的恩師、我的父親。

當時評鑑段位還在七段時，我就迫不及待投身硬筆書法教育事業，向大家分享習字所帶來的好處與幫助。除了培養美感、提升文化品味，更可養成細緻、敏銳觀察力，而且習字過程有助於耐性及意志力的鍛鍊，一舉數得，非常有意義。另外，我也在教學過程中深刻體認到：字寫得漂亮並不等於「會教寫字」。為了讓學生得到最佳的教學品質，於是我決定進一步挑戰「書法適任教師」！

寫字漂亮，不等於會教學

「書法適任教師」研究會長達五天，每天從早上八點到晚上九點，每位授課老師都是知名書法家，除了習得博大精深的書法知識，也大幅提升毛筆書寫能力，更將所習得的知識和技能運用在教學上。而從平日的教學經驗中體認到，身為書法老師必須具備敏銳的觀察力，才能「知病去病」，而眉批

作業是讓學生提升書寫能力最快的方式，有老師指路才能步上正軌，若是自行摸索可能耗費更多時間與精力，甚至因此放棄。這是我在教學上的體悟，也是堅持開班授課的主因。

寫出自信、寫出愛情、寫出前途與事業

有位居住香港的何大姐，在求學時就羨慕同學的一手好字，當時便期盼能夠圓一個美字夢。移民英國後，她有較充裕的時間，在取得函授班簡章後便毅然決然投入我的「寫一手好字」課程，迄今已三年。二○一五年我鼓勵她參加文化部舉辦的「正體漢字全球書法比賽」，在九千多件作品中深獲評審肯定，得到入選獎項！

四年前，有位家長來電報名課程，言談中提及：孩子聯絡簿上的簽名，竟讓學校老師誤會是孩子所代簽，這個「尷尬的錯誤」讓他顏面盡失。另有一位情竇初開的年輕人，因為習得一手好字，手寫情書而追到心儀的女朋友。還有一位從事保險業的學生因為寫出一手美觀的文字，受到長官及客戶青睞，在事業發展上走得比別人順遂，這是他參加我的課程後所獲得的附加價值。不論是想培養專注力的小學生、期待增加閱卷印象分數的國考生，還是想怡情養性的銀髮族等，至今藝峰書法學苑已逾數百名學生。

時代變遷，硬筆漸而普及、實用，若能掌握習字要領及訣竅，硬筆書法仍可展露漢字之美，體現不凡的藝術性與獨特性。很高興你已開始這樣的旅程，期望這本《寫字的力量》為你帶來高效率的練字方法，帶給你滿滿的力量。你絕對能夠寫出自信、寫出愛情、寫出前途、寫出事業。最重要的是，有了這本好書，你能寫出更好的自己，在放鬆心靈的同時享受寫字的成就與樂趣。

名人
美句

一字入魂

小野
安心亞
艾怡良
吳念眞
林良
韋禮安
許皓宜
齊柏林
魏德聖
蘇絢慧

領略名人的美句與靈魂
寫出感動人心的力量

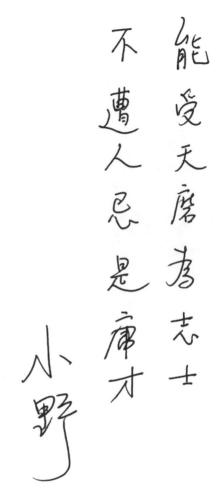

能受天磨為志士
不遭人忌是庸才

小野

　　這段話是爸爸在我成為「作家小野」之後，請他的同事章寧先生寫給我的。章寧先生是一位專門代「名人」寫字的書法家，張知本是其中之一。所以我並不直接認識張知本先生。這段話語出哪裡各說各話，詞句都被略微修正過。重要的是爸爸對我的叮嚀和期許。

　　印象中有一次爸爸拿了一份報紙，上面有一篇批評我的文章，爸爸笑著說，看看便好，有人忌妒你不是壞事。罵的對，就要謝謝對方的提醒，罵的不對，就嘉勉自己一下。

　　後來我不管換了多少工作，總是攜帶這份「張知本」寫的句子，我知道爸爸一直都在我身邊，要我挺住，不要放棄自己。

名人美句
演員 安心亞

世界是自己的，

　　與他人毫無關係。

名人美句
歌手 艾怡良

像是素描一般．那些被抹去的石炭灰
及紙上活的手汗．都混合成組膩的層次
沒有什麼是不然。

人，經常用自己有限的認知，去猜測，去斷定許多他或許根本不理解的事。我們都曾經這樣過，不是嗎？

這是舞台劇《人間條件一》中，黃韻玲所飾演的阿嬤這個角色面對街坊鄰居的某些流言時，跟孫女所說的一句話。

當所謂的「名嘴」或網路言論幾乎主宰整個社會輿論的當下，我不否認寫這句對白時，多少都有一種自我警惕的成份——因為要一個人承認自己「認知有限」，其實是一件極其困難的事。

受苦只是一場夢。

林良

　　「受苦只是一場夢。」這是母親生前最常對我們說的一句話。她用這句話帶領我們度過飢寒交迫的日子，度過失去父親的日子。她吃過很多苦，但是從不抱怨。直到災難過去，才用這句話來勉勵我們，讓我們相信災難總會過去，好日子總會到來。噩夢雖然可怕，畢竟只是夢一場。

我唯一知道的事
　　就是我一無所知 — 蘇格拉底

韋禮安.

那些殺不死我的，將使我變得更堅強。尼采

許皓宜

名人美句
導演 齊柏林

唯有善意呵護土地
土地才會呵護我們的子子孫孫

名人美句
導演 魏德聖

人只有在面對困境時，
才能專志不移，
才能虛心慈悲。

魏德聖

名人美句
作家 蘇絢慧

這一生，
你最需要做到的，
就是做好自己。

蘇絢慧

九段名師教你愈寫愈美的 30 個祕訣

「女跟心都寫不好，該怎麼改進？」
「捺畫該怎麼寫比較好看？」
「自學練字似乎有進步，但是有些筆畫、許多字還是寫不好。」
「字都定型了，還有進步的空間嗎？」

眉批的功能在於「問診、把脈」，進而「知病去病」。
九段名師侯信永從多年教學經驗中，挑出最常見的運筆錯誤，加上紅筆眉批，可以明顯看出批改前後的差異，進而習得寫字的要領與訣竅。
藉由老師的眉批引導，寫出一手美字，不再是難事！

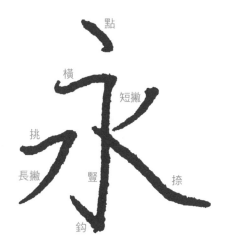

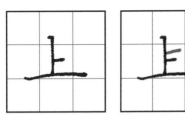

侯老師講評

● 「短橫畫」的起筆處太低，長度也過短。
　→短橫畫長度不小於「橫長畫右半段」的二分之一。
● 短橫畫起筆處，應略高於「豎畫的二分之一處」。
● 短橫畫採右上斜勢，可呈現透視、立體感。

換你
試試看

侯老師講評

● 「捺畫」起筆處過高。
　→捺畫的起筆處，位於「撇畫二分之一處或略高於二分之一處」。
● 「撇、捺畫」所構成的下部角度過小，重心不穩。
　→撇、捺畫所構成的下部角度「不小於九十度」，字體顯得寬闊、穩健。
● 「撇畫」的筆勢可再上揚，為呈現活潑及輕盈感。

換你
試試看

侯老師講評

● 字體過於平正，「撇畫」低垂，顯得呆板、沒精神。
　→左側撇畫及「橫折鈎」包覆的「兩撇畫」，筆勢須上揚，呈現長短有別的層次，「三撇畫」呈現律動及活潑感。
● 「橫折鈎」並非九十度轉折直下。
　→橫折鈎的方向同於三撇畫，鈎畫須加長，右下方空間飽滿，體勢顯得平穩。

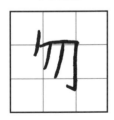 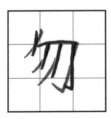

換你
試試看

侯老師講評

● 右側居中處的「兩橫畫」距離過大，「豎畫」長度不足。
→兩橫畫距離縮短，「寸」字比例顯得高挑、挺拔，不致厚重。
● 右下「寸」字的「點畫」呈現的角度有誤。
→點畫應採斜勢，擺置於空白處的左上方。

侯老師講評

● 下盤「點、撇畫」的比例太大，位置也太外側。
→將點、撇畫向內移，比例隨之縮小，下盤居中處才不至於空洞。
→點、撇畫的比例可做變化（點畫小、撇畫加大），讓側重更明顯。

侯老師講評

● 「橫折鈎」的「斜畫」長度過短，下盤重心不穩。
→橫折鈎的兩處轉折角度必須明顯，切勿圓滑。
→斜畫必須加長，體勢顯得穩健。
● 「馬齒法」（橫折鈎包覆的四小點）筆勢過於筆直。
→馬齒法為斜向筆勢，四點應置於空白處中上方。

侯老師講評

● 右側「刂」部已偏向左側，右半部顯得空洞。
　→「刂」部向右移，左右部件比例達到視覺平衡。
● 「刂」部的「豎鉤畫」過短，重心不穩。
　→「刂」部需向下延伸，豎鉤畫長度須大於左半部
　　「月」字的豎鉤畫，體勢才顯得穩健。

侯老師講評

● 「辶」部的「點畫」位置太低，左側部件產生壓迫感。
　→點畫上移，左側部件才會顯得舒展。
● 「辶」部最底下的「平捺畫」不宜寫成弧形。
　→平捺畫須呈現「坡度（左高右低）及折畫（轉折向
　　右上）」，呈現左小右大的層次感。

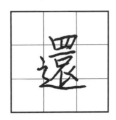

換你試試看

侯老師講評

● 「艮」字上部偏瘦，右上角顯得空洞。
　→上部加寬。
● 「艮」字的「捺畫」過於內側、偏低，平衡感不足。
　→「撇、捺畫」向右移動，筆畫一併增長，下盤穩重，
　　空間才顯得疏朗。

換你試試看

●── 學生寫法 ──● ●── 眉批示範 ──●

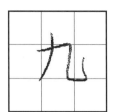 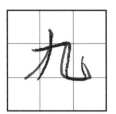

侯老師講評

● 「乙」字（橫曲鉤）右半部空間過小，「鉤畫」過長。
→加大「豎彎鉤」空間，右半部顯得飽滿，鉤畫上拉不宜過長。
● 「撇畫」低垂，體勢過於方正，顯得呆板。
→撇畫慢慢送出後提筆，需呈弧形筆勢。
● 字體呈現「橫長方形」，平穩、寬闊。

換你試試看

●── 學生寫法 ──● ●── 眉批示範 ──●

侯老師講評

● 「斜橫畫」過短，上半部右側過於擁擠。
→加長斜橫畫，讓空間疏密有致。
● 「豎彎鉤」中後段過於上揚，字體向左側傾倒。
→豎彎鉤的長橫畫以弧形呈現，下部空間顯得寬放、飽滿。

換你試試看

●── 學生寫法 ──● ●── 眉批示範 ──●

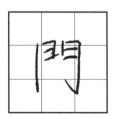

侯老師講評

● 左右部件上緣過於平勢。
→應呈左低、右高斜勢。
● 左部件的「豎畫」過長，幾乎與右側底部相齊。
→應左短、右長。
● 左右兩筆長豎畫呈現弧度曲線，展現柔美線條。

換你試試看

- 下半部「豎畫」過短,空間緊縮。
 →加長「豎畫、短橫畫及平捺畫」。
- 「平捺畫」過短,末端無波勢。
 →平捺畫向右下行筆至適當位置後轉折,向右上輕緩提收,波勢可增添律動感。

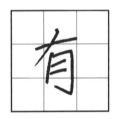 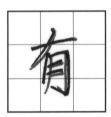

- 左上部件的「撇畫」誤寫為「斜畫」,顯得生硬。
 →撇畫應呈弧形曲勢,呈現柔美感。
- 「月」字字形太寬,左側筆畫太短,「鉤畫」過長。
 →將「月」字瘦身,第一筆改為「豎撇」,鉤畫縮短,角度上揚。

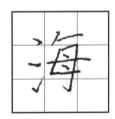 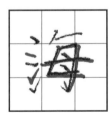

- 部首「氵」空間鬆散,「母」字偏瘦。
 →加寬「母」字,下盤「橫畫」向右下斜,形體為「左縮右放」。
- 字體重心不穩,呈漂浮感。
 →筆畫集中、空間便緊密,呈現「外放內縮」之姿。

●──── 學生寫法 ────●　　　●──── 眉批示範 ────●

侯老師講評

● 下半部「豎鉤畫」過於左側,「口」字太小。
　→向右位移,與上半部的「短豎畫」錯落有致。
　→「口」字宜上小、下大。
● 頭重腳輕,重心不平穩。
　→立足點雖小,但體勢顯得縱挺穩立。

換你
試試看

●──── 學生寫法 ────●　　　●──── 眉批示範 ────●

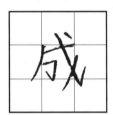

侯老師講評

● 左側「撇畫」及右側「長斜鉤」筆勢生硬。
　→左側撇畫、右側長斜鉤及長斜鉤上的撇畫,以弧形
　　曲度呈現韻律美。
● 斜鉤上的撇畫過於低斜。

換你
試試看

●──── 學生寫法 ────●　　　●──── 眉批示範 ────●

侯老師講評

● 「宀」部點畫已位移。
　→向右下行筆,擺置於中間偏左側。
● 「豕」部的「豎鉤」長度不足,左右兩側筆畫均太短,
　字體重心不穩。
　→「豕」部左側兩撇位於豎鉤中上方,上短、下長;
　　右側「撇畫」上移,「捺畫」延長,轉折處稍頓再向
　　右提收。

換你
試試看

21

愈寫愈美的 30 個祕訣

●━━ 學生寫法 ━━● 　●━━ 眉批示範 ━━●

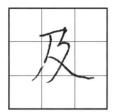 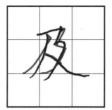

侯老師講評

● 下盤的「兩撇畫」均太低垂。
　→字體同時出現「兩長撇」時，應力求筆勢變化；「左側撇畫」行筆向左下，「右側撇畫」向左側。
● 右上部第二、三個折畫呈「駝背樣」，體勢頹靡不振。
　→此字以「人」字為主架構 (左側長撇與右側捺畫)，體勢應寬綽、疏朗。

換你試試看

●━━ 學生寫法 ━━● 　●━━ 眉批示範 ━━●

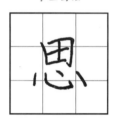 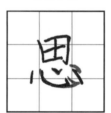

侯老師講評

●「心」字「臥鉤畫」過短，重心不穩。
　→應為弧形筆勢，圓滑、流暢。
●「心」字右側點畫過低、過大。
　→「兩點畫」的右點縮小、左點加大，右側高於左側。
●「心」字的形體應為「左窄、右寬」。

換你試試看

●━━ 學生寫法 ━━● 　●━━ 眉批示範 ━━●

侯老師講評

● 左右兩點過長，角度低垂。
　→縮短「點畫」，角度向左下及右下，構成上縮下放體勢。
●「鉤畫」過長。
　→縮短鉤畫，角度逆時針下移，整體空間疏密有致。

換你試試看

●━━ 學生寫法 ━━●　　●━━ 眉批示範 ━━●

侯老師講評

● 「冂」字太平正，「兩筆豎畫」過於筆直，顯得呆板、
重心不穩。
　→「冂」字應為「上寬下窄」，呈現收合之姿。
● 兩筆豎畫「左短右長」，重心平穩。

換你試試看

●━━ 學生寫法 ━━●　　●━━ 眉批示範 ━━●

侯老師講評

● 下盤「長撇、長頓畫」過短，重心不穩。
　→第一筆「撇頓畫」及「長撇」均為弧形曲勢，呈現
舞動之美。
● 底部兩畫以相齊為宜。

換你試試看

●━━ 學生寫法 ━━●　　●━━ 眉批示範 ━━●

侯老師講評

● 上部「長橫畫」上方部件偏左。
　→部件向右移。
● 下部「三筆橫畫」空間參差不均。
　→空間應平均分配。
● 底部「撇、點畫」太低、也過大。
　→上移並縮小，體勢挺立。

換你試試看

侯老師講評

- 左側「豎挑」之「挑畫」太短。
 →豎挑畫可分兩段書寫，挑畫起筆處在豎畫左側，長度不宜短。
- 「斜鉤」過短，底部左右兩筆畫已齊平。
 →加長斜鉤，字體底部為「左高、右低」。
- 橫畫過於平勢。
 →筆勢向右上斜，長度縮短些。

侯老師講評

- 「重」字上方「短撇畫」角度低斜，底部「橫畫」過平。
 →短撇畫筆勢向左側上揚，橫畫向右上揚，體勢活潑。
- 「力」字過短，位置偏高。
 →加長，擺置於中下處。

換你
試試看

侯老師講評

- 「豎畫」偏左。
 →向右移，應筆直。
- 右側「點畫」位置太低、筆畫過長也低垂。
 →逆時針上揚、縮短並上移。

換你
試試看

●——— 學生寫法 ———● 　　●——— 眉批示範 ———●

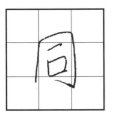 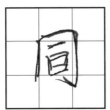

侯老師講評

- 「冂」字「左豎畫」過於外斜。
 →內移、縮短，字體底部為左高右低。
- 「冂」字右側「豎鉤」弧度過大，「鉤畫」太長、角度過低。
 →最上方橫畫加長，鉤畫上移並縮短。
- 短橫過斜，「口」字過大、過低。
 →調整斜度，接近平勢，「口」字縮小並上移。

換你試試看

●——— 學生寫法 ———● 　　●——— 眉批示範 ———●

侯老師講評

- 左側「三撇畫」總寬度過大。
 →第二、三筆撇畫向左側移，可縮小空間。
- 「頁」字中段太寬，字形已膨脹。
 →將中段瘦身。
- 右下「點畫」過於上揚。
 →點畫順時針下移，右上橫畫加長，字體大方、穩健。

換你試試看

●——— 學生寫法 ———● 　　●——— 眉批示範 ———●

侯老師講評

- 居中部件過長。
 →「豎畫、挑畫」均縮短。
- 右側「橫折鉤」過長、偏瘦長形。
 →「折畫」向內縮、增加斜度，「卩」字內部面積縮小，字形挺立。
- 三部件下方由左至右呈現「中、高、低」的流動曲勢。

換你試試看

金句
100

美字・知人生
美字・學管理
美字・築人脈
美字・擁財富

當你寫下一個個句子時，
你就從這些智慧中得到強大的力量，
每寫一次，它的力量都會增強一點……

每一天，都要為自己寫一些字。

想像力比知識更重要，因為知識有侷限，而想像力可以無限延伸。——美國科學家 阿爾伯特·愛因斯坦（Albert Einstein）

侷限，而想像力可以無限延伸。

想像力比知識更重要，因為知識有

失敗只是一個機會，讓你以更加明智的方式重新開始。

——福特汽車創辦人 亨利·福特（Henry Ford）

讓你以更加明智的方式重新開始。

失敗只是一個機會，

經驗需要慢慢累積，並以不斷出錯為代價。——奧地利精神分析學家 佛洛伊德（Sigmund Freud）

並以不斷出錯為代價。

並以不斷出錯為代價。

經驗需要慢慢累積，

經驗需要慢慢累積，

如果你拒絕害怕，那麼任何事都嚇不倒你。——印度聖雄 甘地（Mohandas Karamchand Gandhi）

如果你拒絕害怕，

那麼任何事都嚇不倒你。

知人生

如果一個人不知道要航向哪個港口，沒有任何風會是順風。

——古羅馬哲學家 塞內卡（Lucius Annaeus Seneca）

，沒有任何風會是順風。

，沒有任何風會是順風。

如果一個人不知道要航向哪個港口

如果一個人不知道要航向哪個港口

樂觀者在災禍中看到機會，悲觀者在機會中看到災禍。——香港首富 李嘉誠，《讓你的敵人都相信你》

樂觀者在災禍中看到機會，

悲觀者在機會中看到災禍。

我們藉由獲得的東西維持生活，但我們藉由付出來創造人生。——英國前首相 溫斯頓·邱吉爾（Winston Churchill）

但我們藉由付出來創造人生。

我們藉由獲得的東西維持生活，

如果糾纏於過去與現在，我們將失去未來。——英國前首相 溫斯頓·邱吉爾

我們將失去未來。

我們將失去未來。

如果糾纏於過去與現在，

如果糾纏於過去與現在，

我沒有路，

但我知道前進的方向。

但我知道前進的方向。

我沒有路，

偉人們相信精神的力量比物質更強大，因為思維主宰著世界。——美國思想家與文學家 愛默生（Ralph Waldo Emerson）

大，因為思維主宰著世界。

大，因為思維主宰著世界。

偉人們相信精神的力量比物質更強

偉人們相信精神的力量比物質更強

人生

淺薄的人相信運氣，堅強的人相信因果。——美國思想家與文學家 愛默生

堅強的人相信因果。

堅強的人相信因果。

淺薄的人相信運氣，

淺薄的人相信運氣，

麻煩愈難解決，就愈有趣。——美國鋼鐵大王 安德魯·卡內基（Andrew Carnegie）

就愈有趣。

就愈有趣。

麻煩愈難解決，

麻煩愈難解決，

人生並非始終握有好牌，有時候也得把一副壞牌打好。——美國小說家 傑克‧倫敦（Jack London）

人生並非始終握有好牌，

有時候也得把一副壞牌打好。

有時候也得把一副壞牌打好。

勇氣是要掌握恐懼，而不是無懼。——美國小說家 馬克‧吐溫（Mark Twain）

勇氣是要掌握恐懼，

勇氣是要掌握恐懼，

而不是無懼。

而不是無懼。

要相信的是高貴的人品，而不是誓言。——古代雅典政治家 梭倫（Solon）

要相信的是高貴的人品，

而不是誓言。

要相信的是高貴的人品，

而不是誓言。

聰明的人，

聰明的人，

自己創造的機會比遇到的多。

自己創造的機會比遇到的多。

知人生

聰明的人，自己創造的機會比遇到的多。——英國哲學家 法蘭西斯·培根（Francis Bacon）

真正的成功，乃是無休無止的跌倒之後，再重新站起來。——詹姆‧柯林斯（Jim Collins），《為什麼A⁺巨人也會倒下》

真正的成功，乃是無休無止的跌倒

真正的成功，乃是無休無止的跌倒

之後，再重新站起來。

之後，再重新站起來。

你做的實驗愈多，你會看到你擁有的選擇遠比想像中還多很多。——婷娜·希莉格（Tina Seelig），《真希望我20歲就懂的事》

你做的實驗愈多，你會看到你擁有

的選擇遠比想像中還多很多。

知
人生

機會就好像地上散落的金塊，等著有心人把它撿起來。——婷娜‧希莉格，《真希望我20歲就懂的事》

機會就好像地上散落的金塊，

等著有心人把它撿起來。

機會就好像地上散落的金塊，

等著有心人把它撿起來。

困難只要不殺死我們，就會使我們更堅強。——美國小說家 海明威（Ernest Miller Hemingway）

困難只要不殺死我們，

困難只要不殺死我們，

就會使我們更堅強。

就會使我們更堅強。

即使翅膀折斷了，心也要飛翔。——印度詩人 泰戈爾（Rabindranath Tagore）

即使翅膀折斷了，

即使翅膀折斷了，

心也要飛翔。

心也要飛翔。

心也要飛翔。

承受痛苦，比死亡更加需要勇氣。

——法國軍事家 拿破崙（Napoleón Bonaparte）

承受痛苦，

比死亡更加需要勇氣。

人生

沒有體驗過不幸的人，反而不幸。

——美國富豪 約翰‧戴維森‧洛克菲勒（John Davison Rockefeller）

沒有體驗過不幸的人，

沒有體驗過不幸的人，

反而不幸。

反而不幸。

充滿錯誤的一生更令人肅然起敬，這比空虛的一生更有裨益。

——愛爾蘭劇作家 蕭伯納（George Bernard Shaw）

這比空虛的一生更有裨益。

充滿錯誤的一生更令人肅然起敬，

人生 知

人生

知

永不停歇和永不滿足，是進步的必要條件。——美國發明家 湯瑪斯・愛迪生（Thomas A. Edison）

永不停歇和永不滿足，

是進步的必要條件。

永不停歇和永不滿足，

是進步的必要條件。

人生太重要，不能沉重以待。——愛爾蘭作家 奧斯卡·王爾德（Oscar Wilde）

不能沉重以待。

不能沉重以待。

人生太重要，

人生太重要，

人生太重要，

幸福不是終點，而是旅程。——英國詩人 塞繆爾·詹森（Samuel Johnson）

幸福不是終點，

幸福不是終點，

而是旅程。

而是旅程。

我們要成為自己命運的主宰，而不是受害者。——美國前總統 約翰‧甘迺迪（John F. Kennedy）

而不是受害者。

而不是受害者。

我們要成為自己命運的主宰，

我們要成為自己命運的主宰，

人生 知

若要喜愛你自己的價值，你就得幫世界創造價值。——德國詩人 歌德（Johann Wolfgang von Goethe）

若要喜愛你自己的價值，

你就得幫世界創造價值。

人生的價值，不是用時間，而是用深度去衡量。——俄國作家 列夫·托爾斯泰（Lev Tolstoy）

人生的價值，不是用時間，

而是用深度去衡量。

知
人生

好的運氣令人羨慕，而戰勝厄運則更令人驚嘆。

——英國哲學家 法蘭西斯·培根

好的運氣令人羨慕，

而戰勝厄運則更令人驚嘆。

好的運氣令人羨慕，

而戰勝厄運則更令人驚嘆。

知人生

一個人若不留意已有的成就，就只看得見自己的不足。——法國物理學家 居禮夫人（Madame Curie）

就只看得見自己的不足。

一個人若不留意已有的成就，

人生知

不要以收穫衡量每一天，要以你撒下的種子來衡量。——英國小說家 史蒂文生（Robert Louis Stevenson）

要以你撒下的種子來衡量。

要以你撒下的種子來衡量。

不要以收穫衡量每一天，

不要以收穫衡量每一天，

每個挫敗都有個教訓，就是教你下一次如何取得勝利。——美國勵志作家 羅伯特·柯里爾（Robert Collier）

每個挫敗都有個教訓，

就是教你下一次如何取得勝利。

每個挫敗都有個教訓，

就是教你下一次如何取得勝利。

人生知

行動不一定帶來快樂，但是沒有行動，就沒有快樂。——英國前首相、作家 班傑明·迪斯雷利（Benjamin Disraeli）

行動不一定帶來快樂，

行動不一定帶來快樂，

但是沒有行動，就沒有快樂。

但是沒有行動，就沒有快樂。

今天沒開始做的事，明天絕不會完成。——德國詩人 歌德

明天絕不會完成。

今天沒開始做的事，

學

管理

用人的藝術，就是把最適合的人擺在最該出現的位置。——香港首富 李嘉誠，《讓你的敵人都相信你》

在最該出現的位置。

在最該出現的位置。

用人的藝術，就是把最適合的人擺

用人的藝術，就是把最適合的人擺

競爭，不只是基於保護消費者，更是進步的動力。——美國第三十一任總統 赫伯特‧胡佛（Herbert Hoover）

競爭，不只是基於保護消費者，

更是進步的動力。

默認自己的無能，無疑是在幫失敗製造機會。——法國軍事家 拿破崙

默認自己的無能，

默認自己的無能，

無疑是在幫失敗製造機會。

無疑是在幫失敗製造機會。

不以小事為輕，而後可以成大事。——法國軍事家 拿破崙

而後可以成大事。

而後可以成大事。

不以小事為輕，

不以小事為輕，

你無法改變他人，你必須成為你希望在人們身上看到的改變。——印度聖雄 甘地

望在人們身上看到的改變。

望在人們身上看到的改變。

你無法改變他人，你必須成為你希

你無法改變他人，你必須成為你希

管學理

偉大的事不是衝動造成的，而是一連串的小事集合而成的。

——荷蘭畫家 梵谷（Vincent Willem van Gogh）

偉大的事不是衝動造成的，

而是一連串的小事集合而成的。

管理學

如果不思考未來，就不會有未來。——福特汽車創辦人 亨利‧福特

如果不思考未來，

如果不思考未來，

就不會有未來。

就不會有未來。

70
寫字的力量

連半小時都不能好好運用的人，給他永恆有什麼用？——美國思想家與文學家 愛默生

給他永恆有什麼用？

連半小時都不能好好運用的人，

牽動繩子，它會跟著你；若是用推的，那它哪裡都去不了。——美國前總統　德懷特‧艾森豪（Dwight D. Eisenhower）

牽動繩子，它會跟著你；

若是用推的，那它哪裡都去不了。

牽動繩子，它會跟著你；

若是用推的，那它哪裡都去不了。

不是你控制生意，就是生意控制你。——美國政治家 班傑明‧富蘭克林（Benjamin Franklin）

就是生意控制你。

就是生意控制你。

不是你控制生意，

不是你控制生意，

73
金句100

管理學

合理的安排時間，就等於節約時間。——英國哲學家 法蘭西斯‧培根

合理的安排時間，

合理的安排時間，

就等於節約時間。

就等於節約時間。

時間是最好的檢查者，而耐心才是最高明的指導者。──波蘭音樂家 蕭邦（Frederic Chopin）

而耐心才是最高明的指導者。

時間是最好的檢查者，

而耐心才是最高明的指導者。

時間是最好的檢查者，

一個成大事的人，不能處處與人計較，消耗時間去和人爭論。——美國前總統 亞伯拉罕·林肯（Abraham Lincoln）

一個成大事的人，不能處處與人計

較，消耗時間去和人爭論。

要養成習慣，無論在什麼過程中，不要太早按下放棄開關。——史帝夫·錢德勒（Steve chandler），《勇敢放手的成功領導課》

要養成習慣，無論在什麼過程中，

不要太早按下放棄開關。

不要太早按下放棄開關。

有耐心圓滿完成簡單工作的人，才可容易地完成困難的工作。——德國作家 席勒（Friendrich Schiller）

有耐心圓滿完成簡單工作的人，

才可容易地完成困難的工作。

發怒，是用別人的錯誤懲罰自己。——德國哲學家 康德（Immanuel Kant）

是用別人的錯誤懲罰自己。

是用別人的錯誤懲罰自己。

發怒，

發怒，

築人脈

人性最特別的弱點，就是在意別人如何看待自己。——德國哲學家 叔本華（Arthur Schopenhauer）

人性最特別的弱點，

就是在意別人如何看待自己。

就是在意別人如何看待自己。

人性最特別的弱點，

築人脈

禮貌是枚假錢幣，捨不得花它表示智力的貧乏。——德國哲學家 叔本華

捨不得花它表示智力的貧乏。

捨不得花它表示智力的貧乏。

禮貌是枚假錢幣，

禮貌是枚假錢幣，

眼睛為她下著雨，心卻為她打著傘，這就是愛情。——印度詩人 泰戈爾

心卻為她打著傘，這就是愛情。

心卻為她打著傘，這就是愛情。

眼睛為她下著雨，

眼睛為她下著雨，

如果你愛她，讓你的愛像陽光那樣包圍她，並給她自由。——印度詩人 泰戈爾

包圍她，並給她自由。

包圍她，並給她自由。

如果你愛她，讓你的愛像陽光那樣

如果你愛她，讓你的愛像陽光那樣

築人脈

打動人心最高明的辦法，就是和對方談論他最珍貴的事物。——美國人際關係專家 戴爾·卡內基（Dale Carnegie）

就是和對方談論他最珍貴的事物。

就是和對方談論他最珍貴的事物。

打動人心最高明的辦法，

打動人心最高明的辦法，

擁有傾聽能力的人，比任何好個性的人都少見。——美國人際關係專家 戴爾·卡內基

比任何好個性的人都少見。

擁有傾聽能力的人，

築人脈

結婚之前眼睛要睜圓，結婚之後眼睛要睜一半。

——美國政治家 班傑明‧富蘭克林

結婚之後眼睛要睜一半。

結婚之前眼睛要睜圓，

選擇朋友要慢，換朋友要更慢。——美國政治家 班傑明·富蘭克林

選擇朋友要慢，

選擇朋友要慢，

換朋友要更慢。

換朋友要更慢。

築人脈

尊嚴不是上天賜予，也不是別人給予，而是自己締造的。——美國富豪 約翰・戴維森・洛克菲勒

予，而是自己締造的。

予，而是自己締造的。

尊嚴不是上天賜予，也不是別人給

尊嚴不是上天賜予，也不是別人給

如果你無法接受我最壞的一面，就不配擁有我最好的一面。——美國影星 瑪麗蓮·夢露（Marilyn Monroe）

如果你無法接受我最壞的一面，

就不配擁有我最好的一面。

築人脈

討人喜歡是一種柔軟的武器，能擊敗強大的對手。——日本作家 夏目漱石

能擊敗強大的對手。

討人喜歡是一種柔軟的武器，

討人喜歡是一種柔軟的武器，

能擊敗強大的對手。

當你為愛情釣魚時，要用心當餌，而不是用腦筋。——美國小說家 馬克‧吐溫

而不是用腦筋。

而不是用腦筋。

當你為愛情釣魚時，要用心當餌，

當你為愛情釣魚時，要用心當餌，

要先相信你自己，別人才會相信你。——俄國作家 屠格涅夫（Ivan S. Turgenev）

別人才會相信你。

別人才會相信你。

要先相信你自己，

要先相信你自己，

除了一個知心摯友以外，沒有任何一種藥可以治療心病。

——英國哲學家 法蘭西斯‧培根

沒有任何一種藥可以治療心病。

沒有任何一種藥可以治療心病。

除了一個知心摯友以外，

除了一個知心摯友以外，

築人脈

消滅了敵人，也無法補償失去的朋友。——美國前總統 亞伯拉罕‧林肯

消滅了敵人，

消滅了敵人，

也無法補償失去的朋友。

也無法補償失去的朋友。

慢慢做出承諾的人，他們的表現最有自信。——法國思想家 盧梭（Jean-Jacques Rousseau）

他們的表現最有自信。

他們的表現最有自信。

慢慢做出承諾的人，

慢慢做出承諾的人，

築人脈

會被稱做自私，並不是因為替自己謀利，而是不顧別人利益。

——愛爾蘭神學家 理查德‧惠特利 (Richard Whately)

謀利，而是不顧別人利益。

會被稱做自私，並不是因為替自己

你付出時可以不去愛人，但絕對無法愛人而不用付出。

——法國作家　維克多·雨果（Victor Hugo）

你付出時可以不去愛人，

但絕對無法愛人而不用付出。

你付出時可以不去愛人，

但絕對無法愛人而不用付出。

築人脈

愛起始於將自我推到一旁，留空間給別人。——奧地利哲學家 魯道夫・史代納（Rudolf Steiner）

留空間給別人。

留空間給別人。

愛起始於將自我推到一旁，

愛起始於將自我推到一旁，

仁慈，是一種聾子聽得到、瞎子看得見的語言。——美國小說家 馬克·吐溫

仁慈，是一種聾子聽得到、瞎子看

仁慈，是一種聾子聽得到、瞎子看

得見的語言。

得見的語言。

築人脈

成功時，我們的朋友認識我們；逆境中，我們認識我們的朋友。——英國文學評論家 約翰・柯林斯（John Churton Collins）

逆境中，我們認識我們的朋友。

逆境中，我們認識我們的朋友。

成功時，我們的朋友認識我們；

成功時，我們的朋友認識我們；

築人脈

交到朋友的唯一方法是，自己先做為一個朋友。——美國思想家與文學家 愛默生

自己先做為一個朋友。

自己先做為一個朋友。

交到朋友的唯一方法是，

交到朋友的唯一方法是，

只有獨居時，我們才會真正獨自一人。——英國詩人　拜倫（Lord Byron）

我們才會真正獨自一人。

我們才會真正獨自一人。

只有獨居時，

只有獨居時，

最重要的不是有沒有人愛我們，而是我們值不值得被愛。

——美國人際關係專家　戴爾・卡內基

最重要的不是有沒有人愛我們，

而是我們值不值得被愛。

築人脈

一頭豬好好誇獎一番，就能爬上樹去。——美國富豪 約翰·戴維森·洛克菲勒

就能爬上樹去。

一頭豬好好誇獎一番，

就能爬上樹去。

一頭豬好好誇獎一番，

築人脈

友誼是兩顆心真誠相待，而不是一顆心對另一顆心敲打。——中國名作家 魯迅

友誼是兩顆心真誠相待，

友誼是兩顆心真誠相待，

而不是一顆心對另一顆心敲打。

而不是一顆心對另一顆心敲打。

築
人脈

世界上沒有什麼比一個既真誠又聰明的朋友更加可貴。——古希臘作家 希羅多德（Herodotus）

世界上沒什麼比一個既真誠又聰明

世界上沒什麼比一個既真誠又聰明

的朋友更加可貴。

的朋友更加可貴。

生活中最大的幸福是，堅信有人愛我們。——法國文學家 維克多·雨果

堅信有人愛我們。

堅信有人愛我們。

生活中最大的幸福是，

生活中最大的幸福是，

不要以為將別人踩在腳下，就算勝利。——古羅馬哲學家　西塞羅（Marcus Tullius Cicero）

就算勝利。

就算勝利。

不要以為將別人踩在腳下，

不要以為將別人踩在腳下，

禮貌周全不花錢，卻比什麼都值錢。——西班牙小說家 賽萬提斯（Miguel de Cervantes）

卻比什麼都值錢。

卻比什麼都值錢。

禮貌周全不花錢，

禮貌周全不花錢，

築人脈

你為你的玫瑰花耗費的時間，使你的玫瑰花變得如此重要。——安東尼‧聖修伯里（Antoine de Saint-Exupéry），《小王子》

你為你的玫瑰花耗費的時間，

你為你的玫瑰花耗費的時間，

使你的玫瑰花變得如此重要。

使你的玫瑰花變得如此重要。

貪婪是最真實的貧窮，滿足是最真實的財富。——香港首富 李嘉誠，《讓你的敵人都相信你》

貪婪是最真實的貧窮，

滿足是最真實的財富。

貪婪是最真實的貧窮，

滿足是最真實的財富。

擁財富

宇宙中最強大的力量，就是複利。——美國科學家 阿爾伯特·愛因斯坦

宇宙中最強大的力量，

宇宙中最強大的力量，

就是複利。

就是複利。

就是複利。

懶惰走得太慢，所以貧窮很快就趕上它。——美國政治家 班傑明·富蘭克林

所以貧窮很快就趕上它。

懶惰走得太慢，

擁財富

金錢是第六感，沒有它，其他五種感官都失去了價值。——英國小說家 威廉·毛姆（William Maugham）

金錢是第六感，沒有它，

其他五種感官都失去了價值。

其他五種感官都失去了價值。

金錢是第六感，沒有它，

金錢是第六感，沒有它，

一顆理解的心，永遠比一個焦慮的頭腦更能獲得財富。——史帝夫‧錢德勒，《勇敢做有錢人！》

頭腦更能獲得財富。

頭腦更能獲得財富。

一顆理解的心，永遠比一個焦慮的

一顆理解的心，永遠比一個焦慮的

一顆理解的心，永遠比一個焦慮的

金錢就像肥料，要撒下去才有用。——英國哲學家 法蘭西斯·培根

要撒下去才有用。

要撒下去才有用。

金錢就像肥料，

金錢就像肥料，

我相信運氣，而我發現愈努力工作，我的好運愈多。——美國第三任總統 湯瑪斯·傑佛遜（Thomas Jefferson）

我相信運氣，而我發現愈努力工作

我相信運氣，而我發現愈努力工作

，我的好運愈多。

，我的好運愈多。

變有錢的方法是，把你所有的雞蛋放在一個籃子裡，然後顧好籃子。——美國鋼鐵大王 安德魯．卡內基

變有錢的方法是，把你所有的雞蛋

變有錢的方法是，把你所有的雞蛋

放在一個籃子裡，然後顧好籃子。

放在一個籃子裡，然後顧好籃子。

破產是暫時的處境，貧窮則是種心理狀態。——美國影片製作人 麥克·陶德（Mike Todd）

貧窮則是種心理狀態。

貧窮則是種心理狀態。

破產是暫時的處境，

破產是暫時的處境，

財富主要取決於兩點，努力和節儉。——美國政治家 班傑明·富蘭克林

財富主要取決於兩點，

財富主要取決於兩點，

努力和節儉。

努力和節儉。

努力和節儉。

擁財富

把手上的工作做好，是邁向成功的最好方法。——美國金融家 伯納德·巴魯克（Bernard Baruch）

是邁向成功的最好方法。

是邁向成功的最好方法。

把手上的工作做好，

把手上的工作做好，

把手上的工作做好，

擁財富

把手上的工作做好，是邁向成功的最好方法。——美國金融家 伯納德·巴魯克（Bernard Baruch）

是邁向成功的最好方法。

把手上的工作做好，

財富維

一心一意是成功的主要關鍵之一，不論目標為何。

——美國富豪 約翰·戴維森·洛克菲勒

一心一意是成功的主要關鍵之一，

一心一意是成功的主要關鍵之一，

不論目標為何。

不論目標為何。

只要你有足夠的錢，它就不是一切。——富比士雜誌發行人 邁爾康・富比士（Malcom Forbes）

它就不是一切。

它就不是一切。

只要你有足夠的錢，

只要你有足夠的錢，

創業的過程，實際上就是恆心和毅力堅持不懈的發展過程。——香港首富 李嘉誠，《讓你的敵人都相信你》

力堅持不懈的發展過程。

力堅持不懈的發展過程。

創業的過程，實際上就是恆心和毅

創業的過程，實際上就是恆心和毅

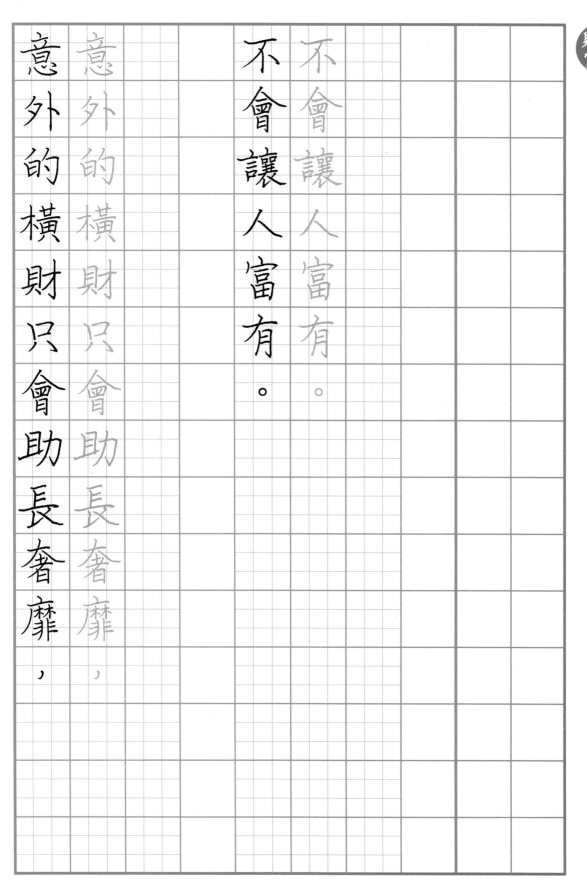

財富擁
有

意外的橫財只會助長奢靡，不會讓人富有。——史威加‧貝爾格曼（Zvika Bergman），《猶太理財專家不藏私致富祕訣》

意外的橫財只會助長奢靡，

不會讓人富有。

強烈的熱忱，並以務實和堅持為後盾，就是最常見的成功者特質。——美國人際關係專家 戴爾·卡內基

盾，就是最常見的成功者特質。

盾，就是最常見的成功者特質。

強烈的熱忱，並以務實和堅持為後

強烈的熱忱，並以務實和堅持為後

財富是再好不過的事，因為它意味著權力、享樂與自由。

——美國作家 詹姆斯・羅素・洛威爾（James Russell Lowell）

著權力、享樂與自由。

著權力、享樂與自由。

財富是再好不過的事，因為它意味

財富是再好不過的事，因為它意味

寫字的力量
美字不只靜心，九段名師教你寫出更好的自己

作者／侯信永

執行編輯／盧珮如
內頁設計／丘銳致
主編／林孜懃　副主編／陳懿文
行銷企劃／鍾曼靈、金多誠
出版一部總編輯暨總監／王明雪

發行人／王榮文
出版發行／遠流出版事業股份有限公司　台北市南昌路 2 段 81 號 6 樓
電話：(02)2392-6899　傳真：(02)2392-6658　郵撥：0189456-1
著作權顧問／蕭雄淋律師
2016 年 4 月 1 日初版一刷
2016 年 4 月 20 日初版三刷

定價／新台幣 320 元（缺頁或破損的書，請寄回更換）
有著作權‧侵害必究（Printed in Taiwan）
ISBN 978-957-32-7802-3

ib 遠流博識網 http://www.ylib.com　E-mail:ylib@ylib.com
遠流粉絲團 https://www.facebook.com/ylibfans

國家圖書館出版品預行編目 (CIP) 資料

寫字的力量：美字不只靜心，九段名師教
　你寫出更好的自己／侯信永著 . -- 初版 . –
　臺北市：遠流，2016.04
　　面；　公分
　ISBN 978-957-32-7802-3(平裝)

1. 習字範本

943.97　　　　　　　　　　105003634